Psalm 139

i svenska och engelska
in Swedish and English

med bilder av
with photos by

Sven Danielsson

Psalm 139
i Svenska och Engelska
in Swedish and English
Med bilder av
With photos by Sven Danielsson

Formatted by Dianne Carlson Cook
Running Horse Books and Reprints – 2012

ISBN: 978-1-105-55097-3

Psalm 139

i svenska och engelska
in Swedish and English

med bilder av
with photos by

Sven Danielsson

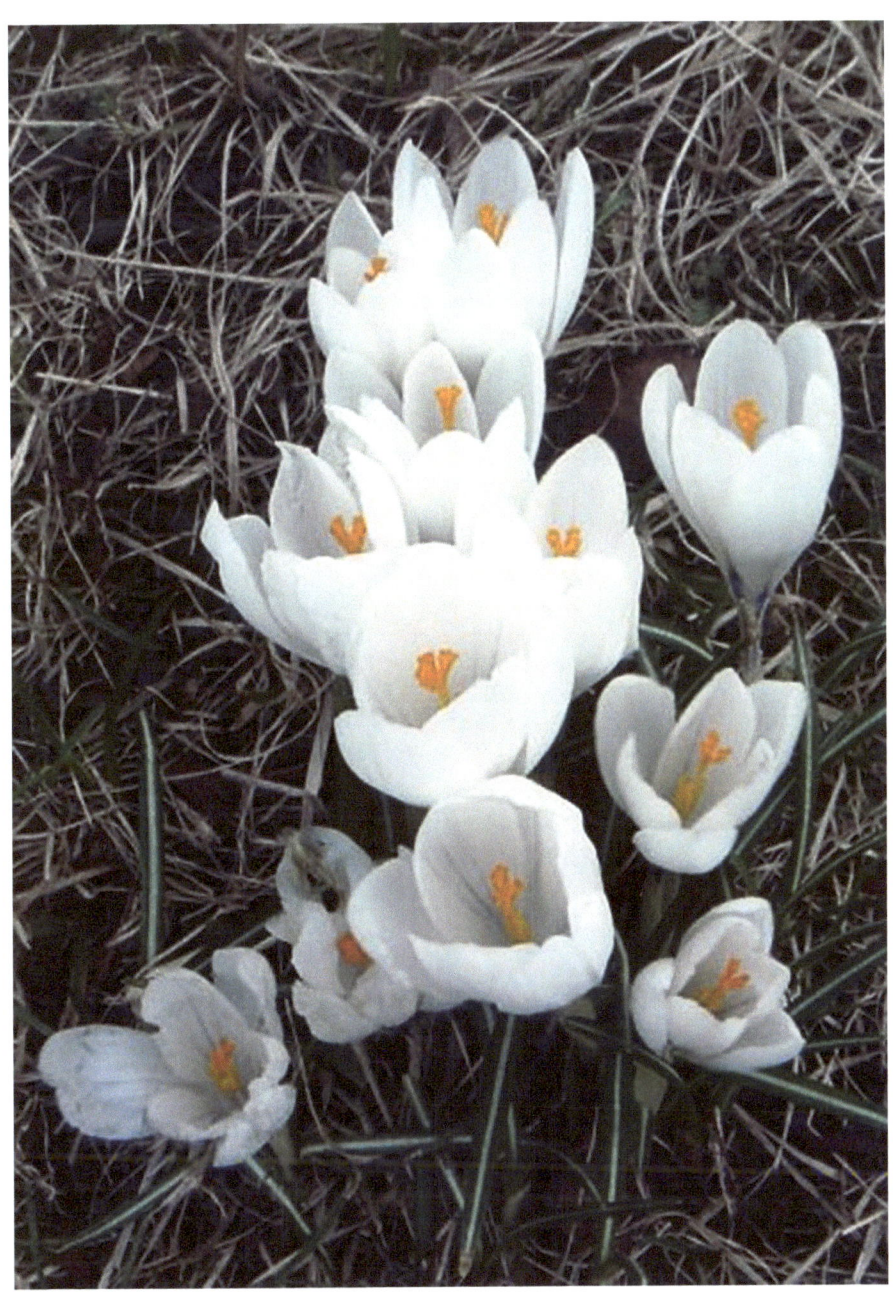

¹*För sångmästaren;*
av David; en psalm.

For the director of music.
Of David. A psalm.

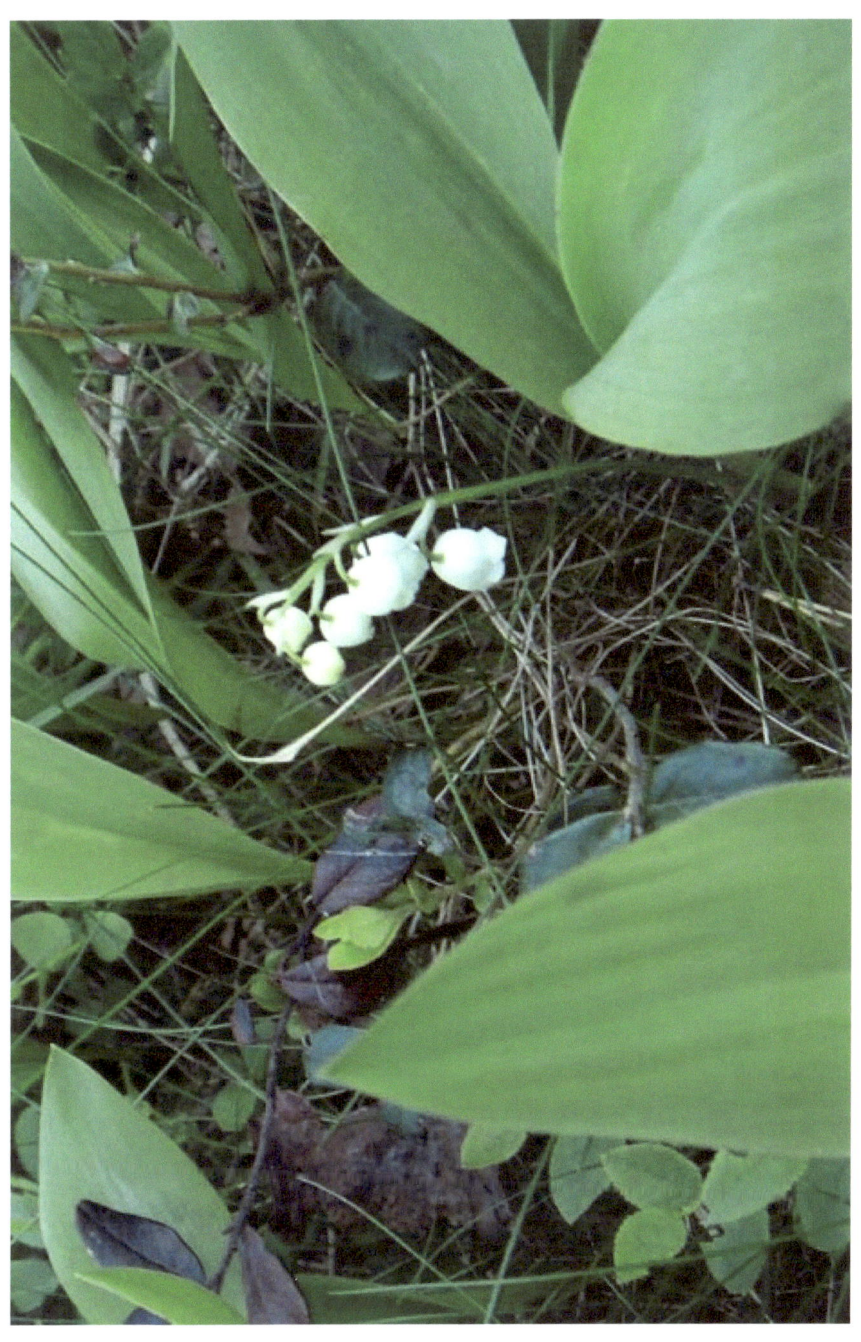

Herre, du utrannsakar mig och känner mig.
2 Evad jag sitter eller uppstår, vet du det;
du förstår mina tankar fjärran ifrån.

1 You have searched me, Lord,
 and you know me.
2 You know when I sit and when I rise;
 you perceive my thoughts from afar.

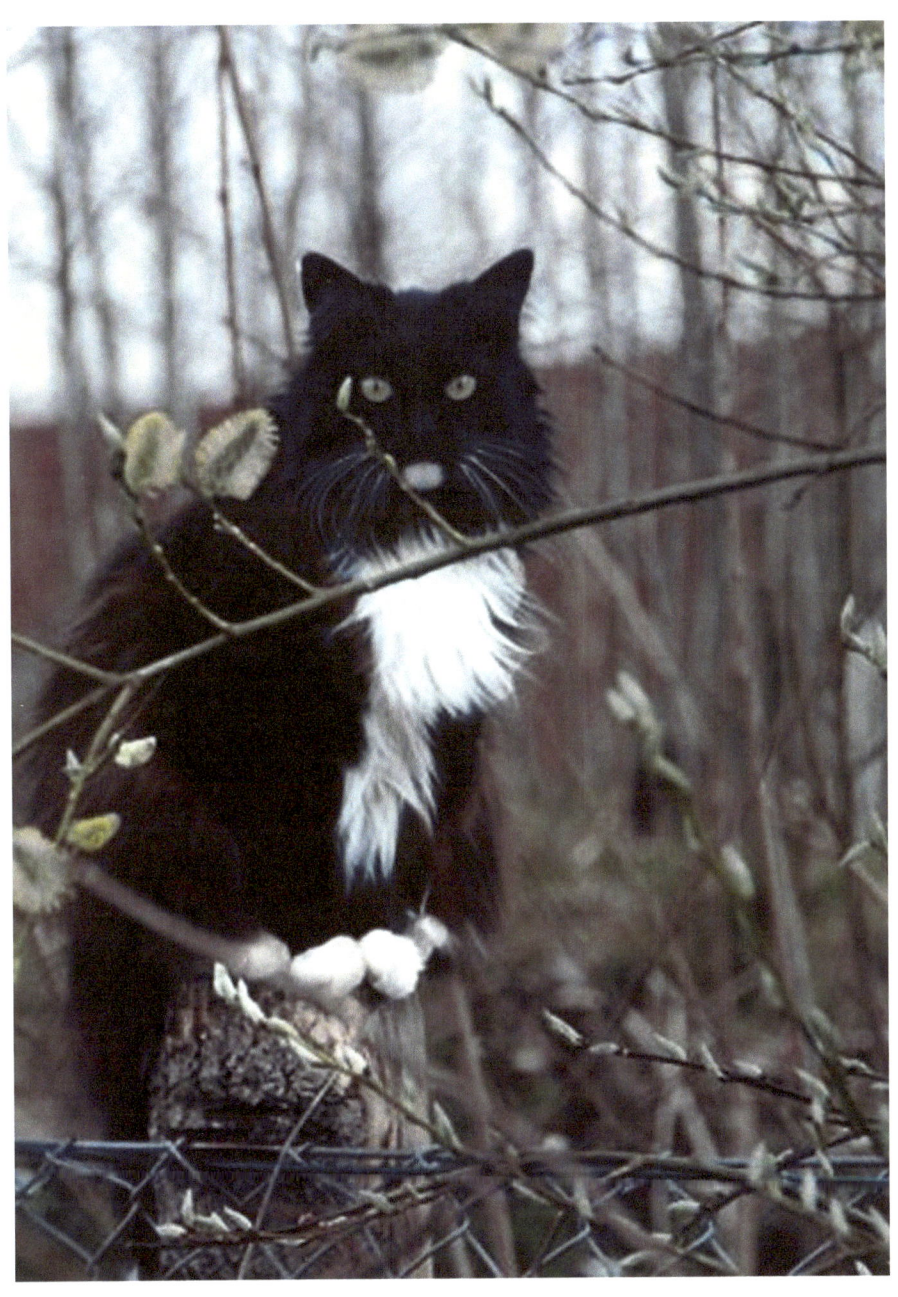

3 Evad jag går eller ligger
utforskar du det,
och med alla mina vägar
är du förtrogen.

3 You discern my going out
and my lying down;
you are familiar with all my ways.

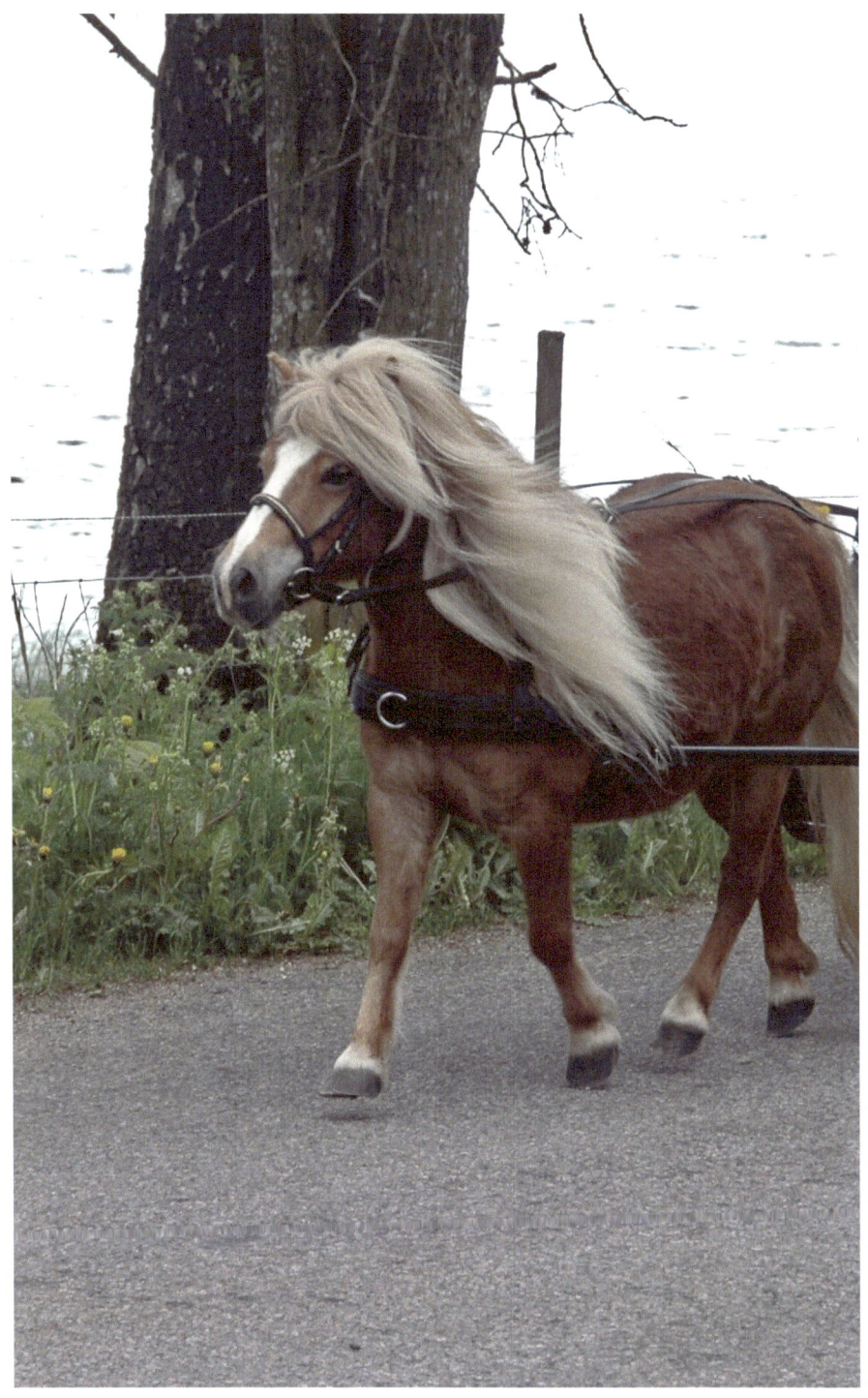

4 Ty förrän ett ord är på min tunga, se,
så känner du, Herre, det till fullo.

4 Before a word is on my tongue
you, Lord, know it completely.

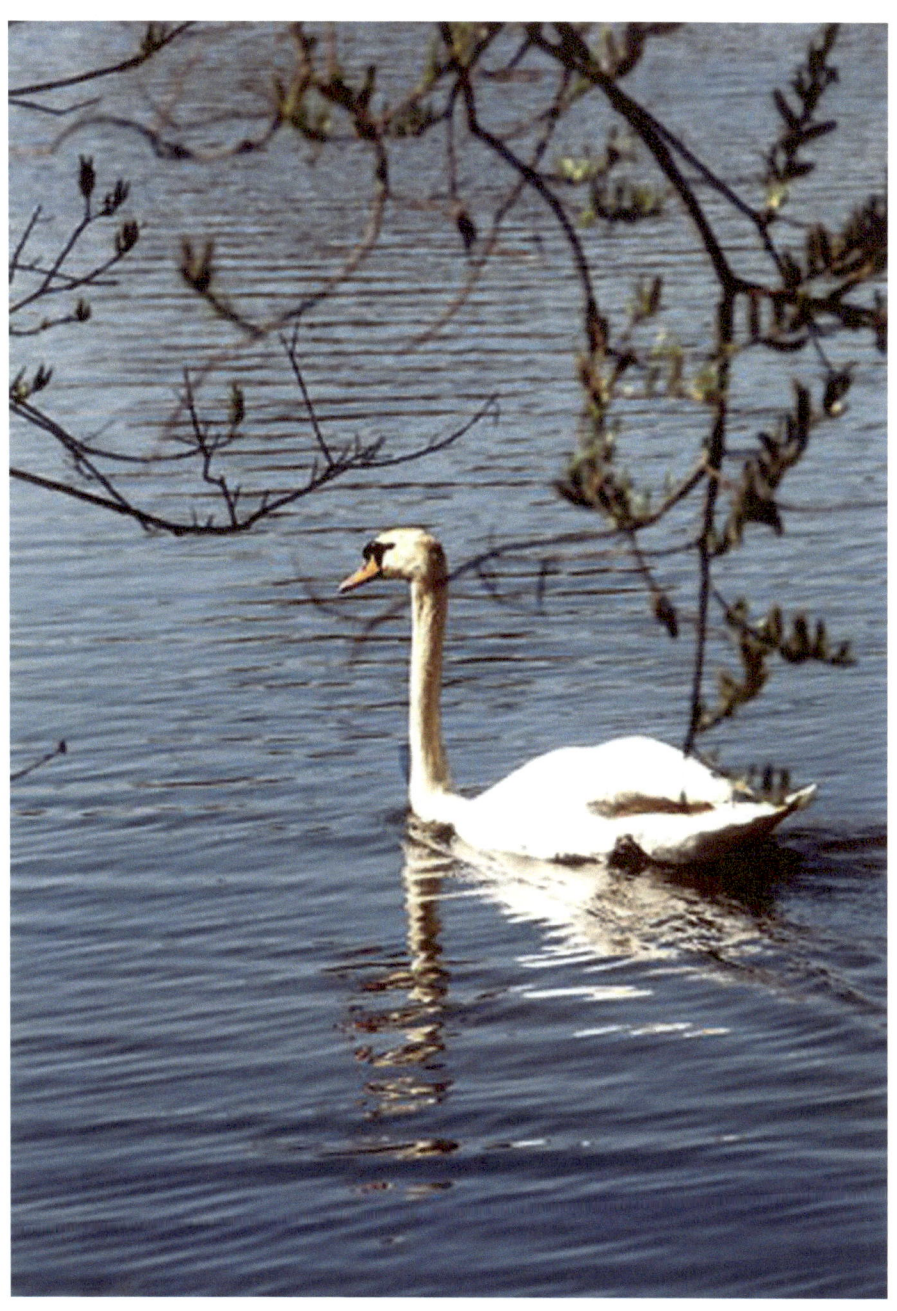

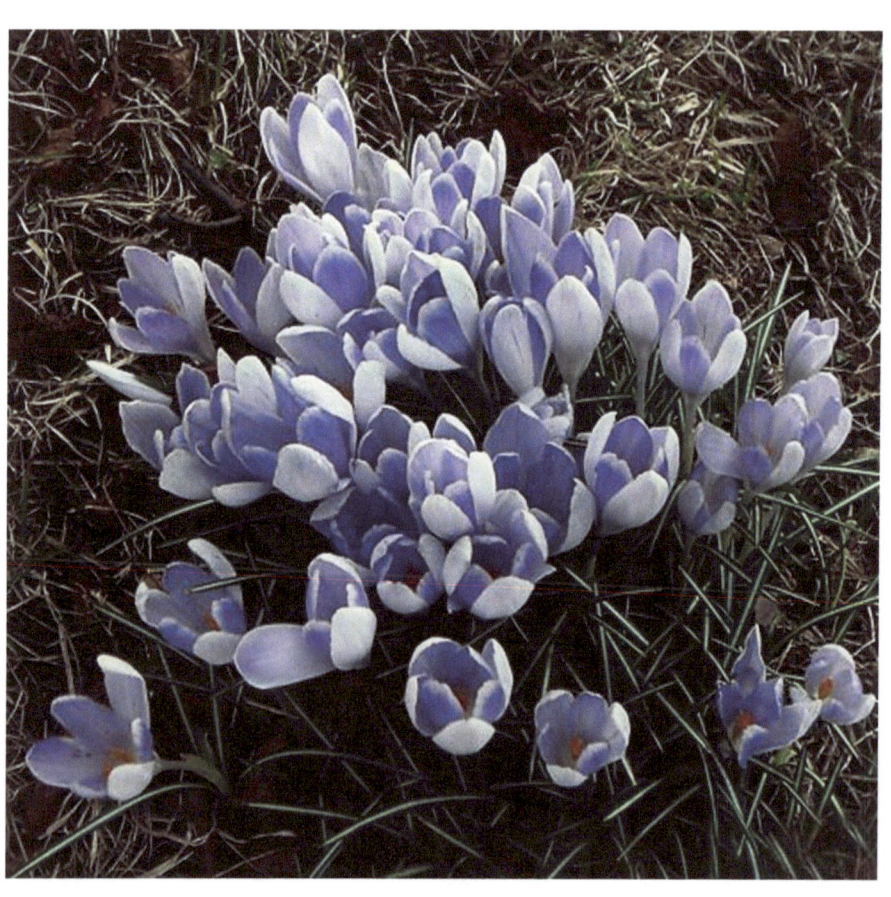

5 Du omsluter mig på alla sidor
och håller mig i din hand.
6 En sådan kunskap är mig alltför underbar;
den är mig för hög, jag kan icke begripa den.

5 You hem me in behind and before,
and you lay your hand upon me.
6 Such knowledge is
too wonderful for me,
too lofty for me to attain.

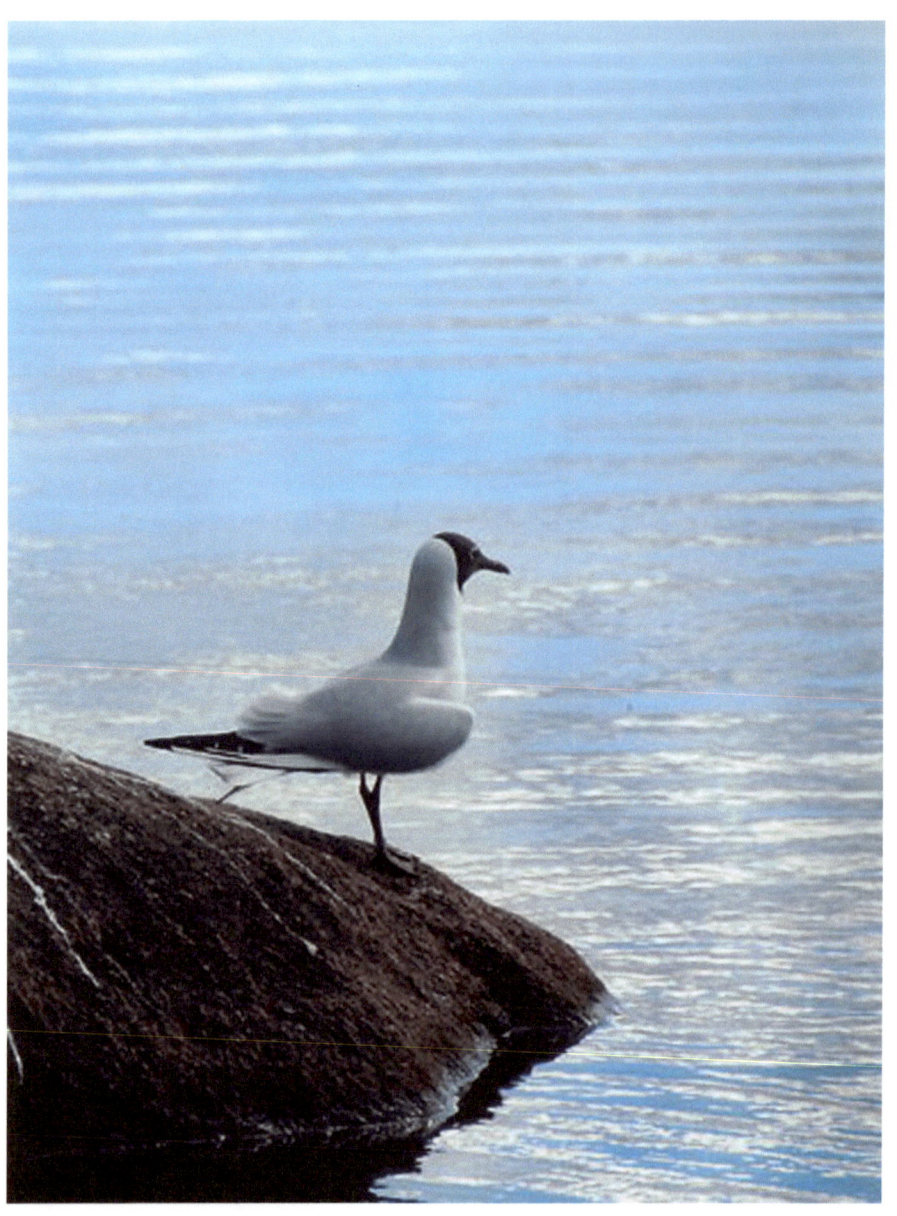

7 Vart skall jag gå för din Ande,
och vart skall jag fly för ditt ansikte?
8 Fore jag upp till himmelen, så är du där,
och bäddade jag åt mig i dödsriket, se,
så är du ock där.

7 Where can I go from your Spirit?
 Where can I flee from your presence?
8 If I go up to the heavens, you are there;
 if I make my bed in the depths, you are there.

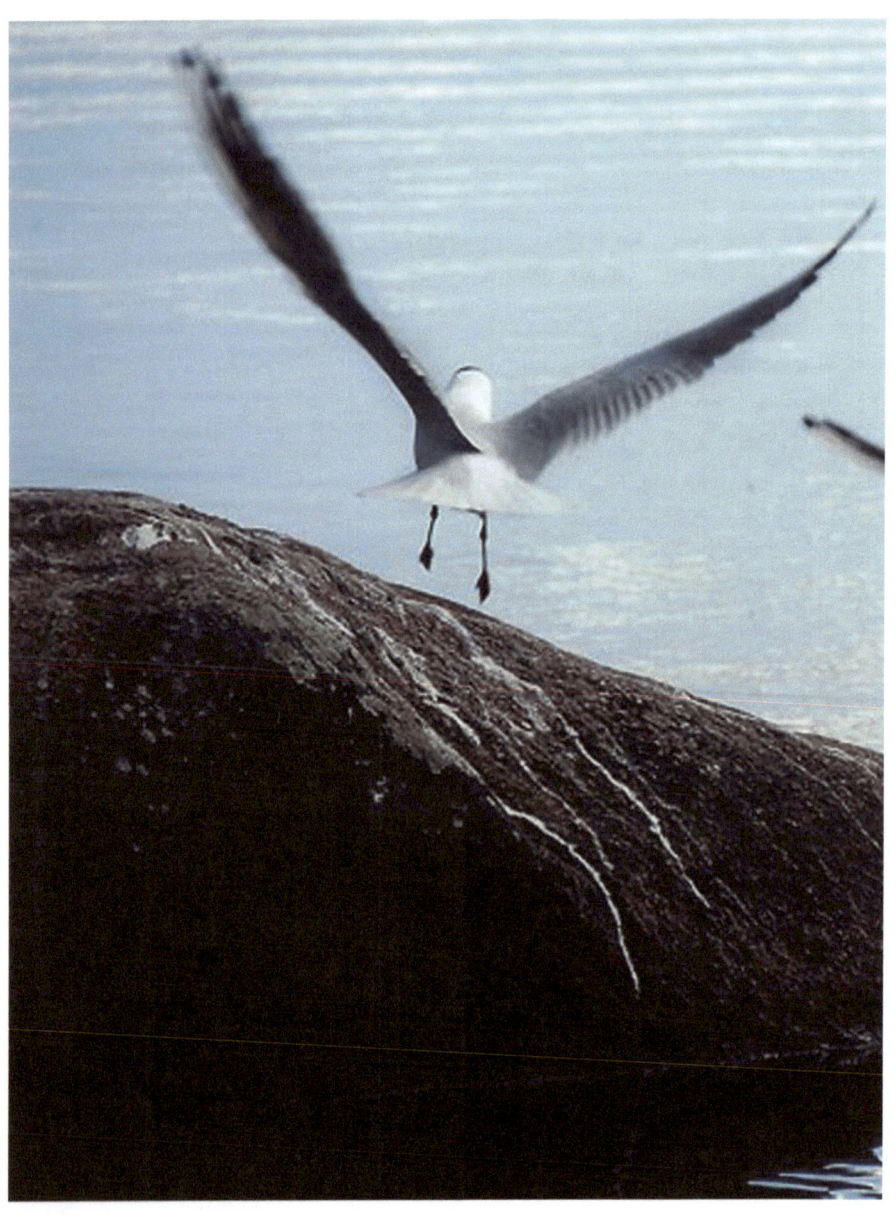

9 Toge jag morgonrodnadens vingar, gjorde jag mig en boning ytterst i havet, 10 så skulle också där din hand leda mig och din högra hand fatta mig.

9 If I rise on the wings of the dawn, if I settle on the far side of the sea, 10 even there your hand will guide me, your right hand will hold me fast.

11 Och om jag sade: »Mörker må betäcka mig
och ljuset bliva natt omkring mig»,
12 så skulle själva mörkret icke vara mörkt för dig,
natten skulle lysa såsom dagen:
ja, mörkret skulle vara såsom ljuset.

11 If I say, "Surely the darkness will hide me
and the light become night around me,"
12 even the darkness will not be dark to you;
the night will shine like the day,
for darkness is as light to you.

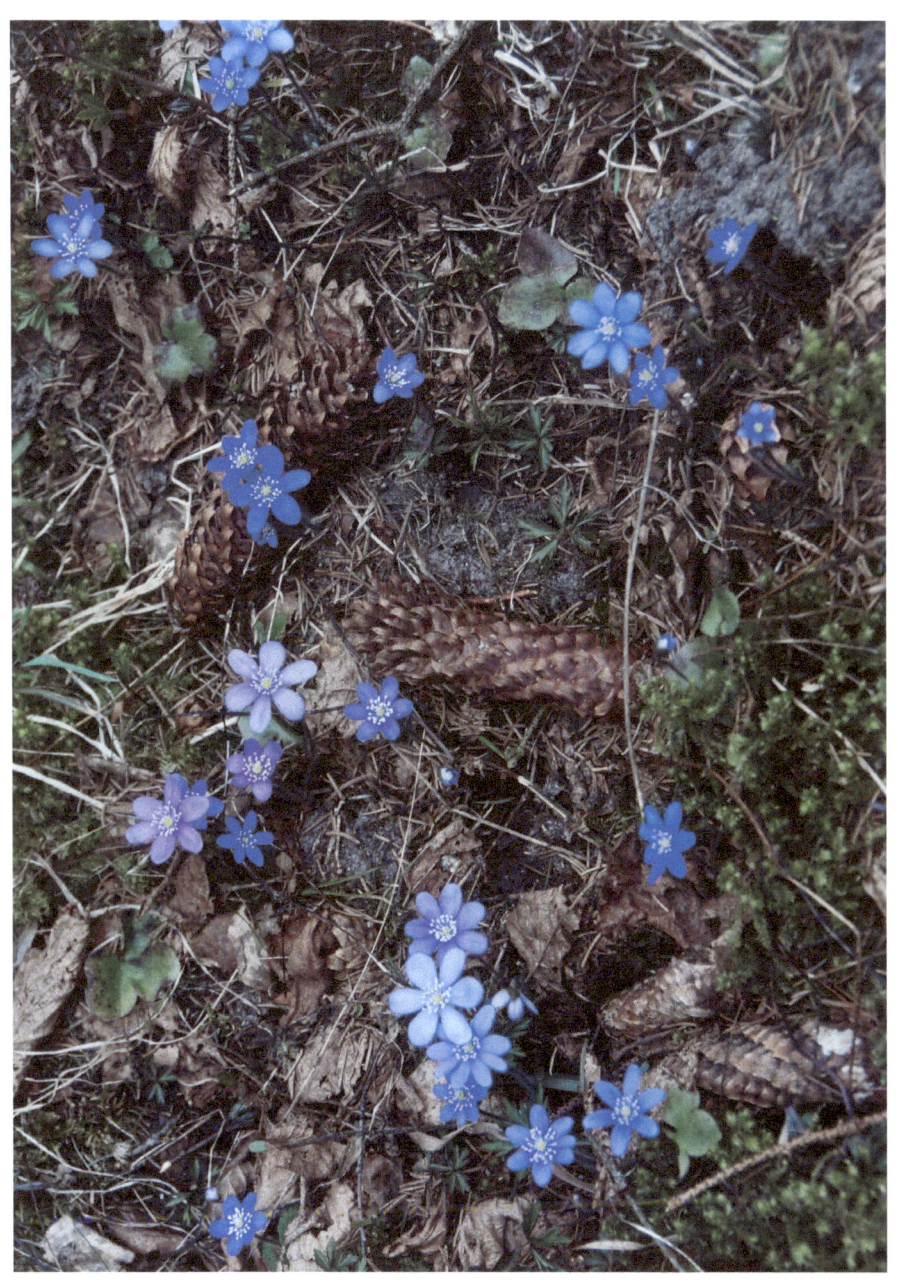

¹³ Ty du har skapat mina njurar,

du sammanvävde mig i min moders liv.

¹³ For you created my inmost being;

you knit me together in my mother's womb.

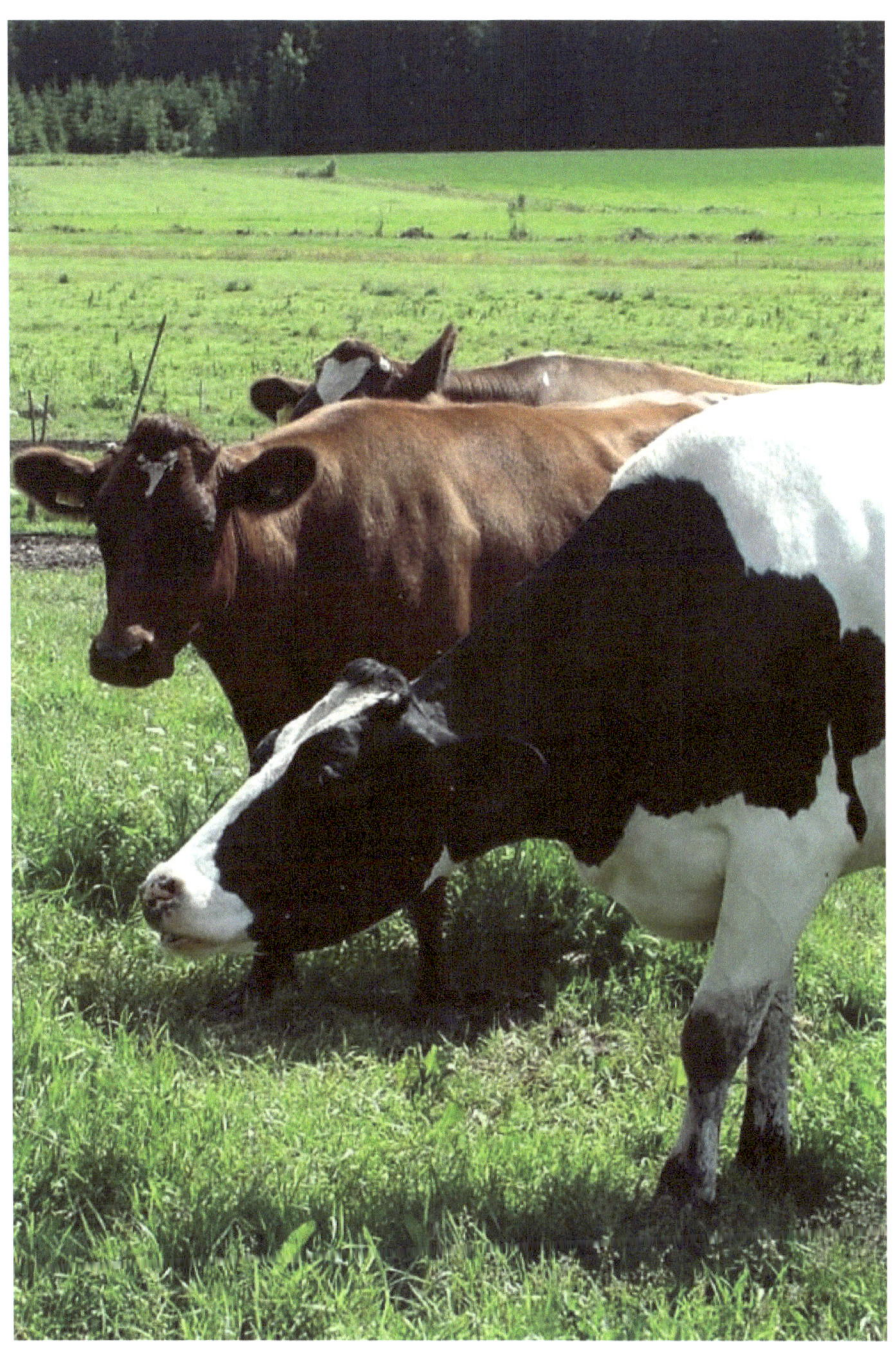

14 Jag tackar dig
för att jag är danad
så övermåttan underbart;
ja, underbara äro dina verk;
min själ vet det väl.

―――――

14 I praise you because
I am fearfully
and wonderfully made;
your works are wonderful,
I know that full well.

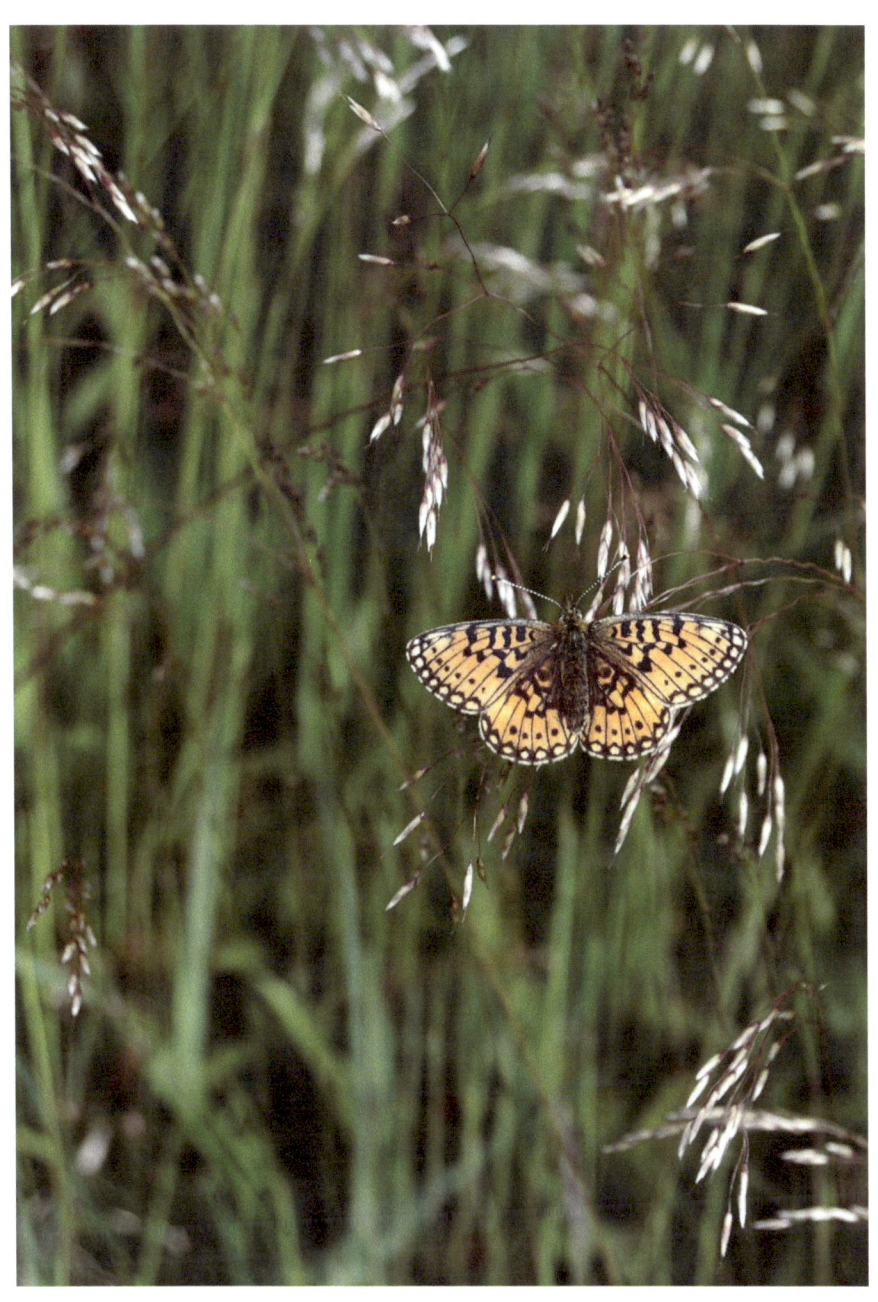

15 Benen i min kropp
voro icke förborgade för dig,
när jag bereddes i det fördolda,
när jag bildades i jordens djup.

15 My frame was not hidden from you
when I was made in the secret place,
when I was woven together
in the depths of the earth.

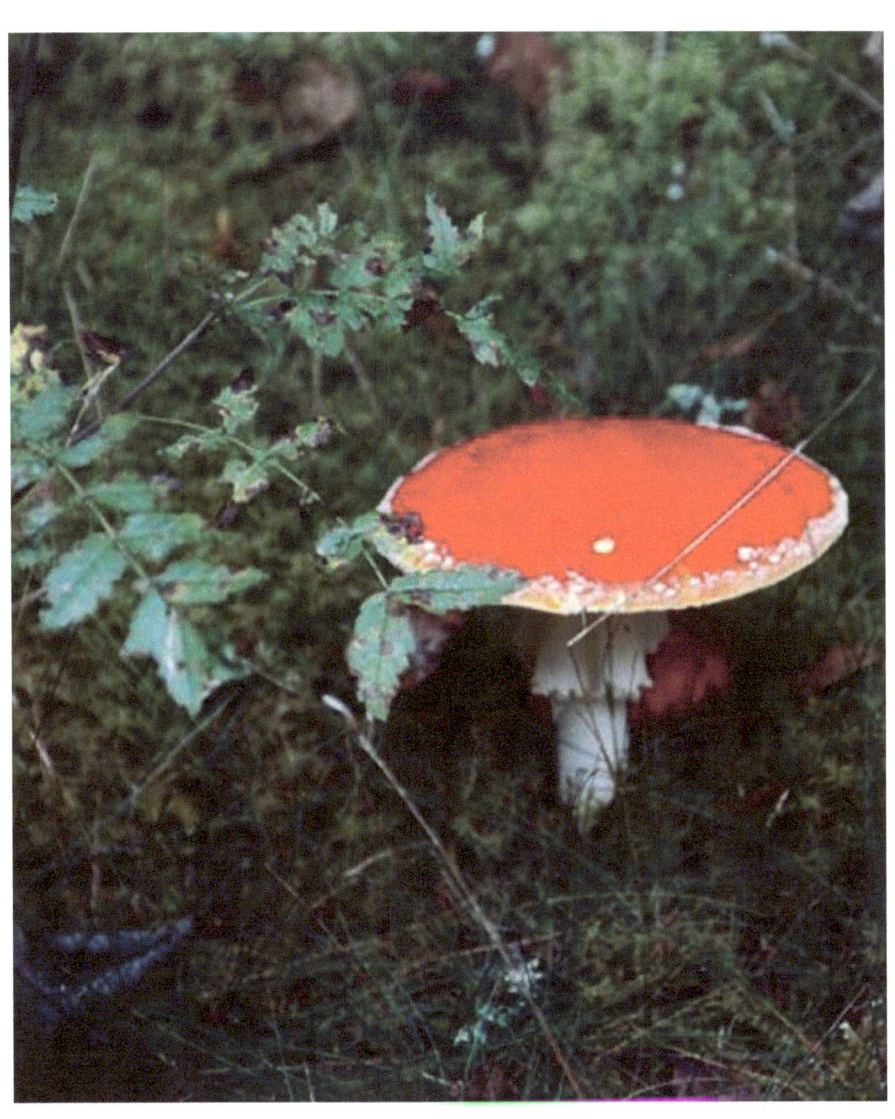

16 Dina ögon sågo mig,
när jag ännu knappast var formad:
alla mina dagar blevo uppskrivna
i din bok; de voro bestämda,
förrän någon av dem hade kommit.

16 Your eyes saw my unformed body;
all the days ordained for me
were written in your book
before one of them came to be.

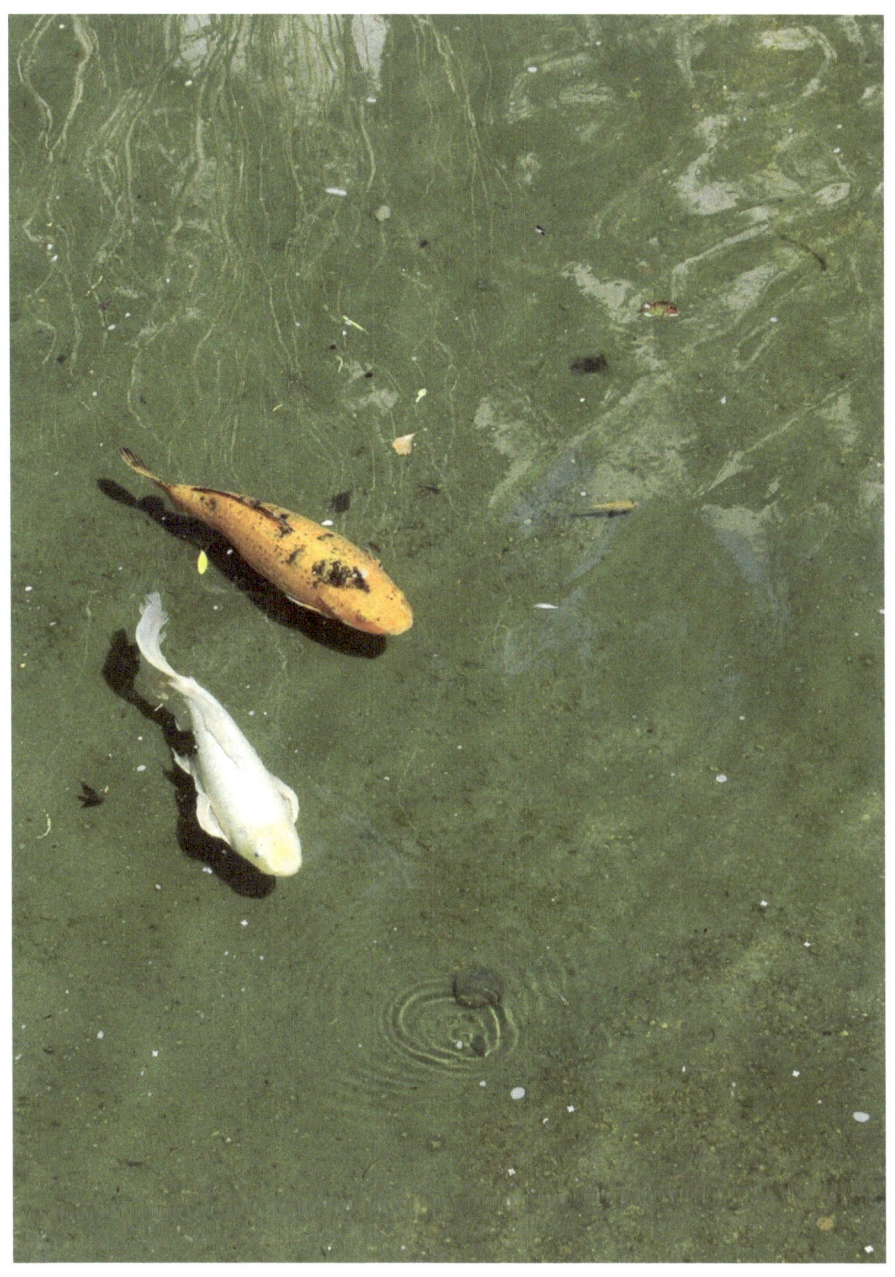

17 Huru outgrundliga äro icke för mig
dina tankar, o Gud,
huru stor är icke deras mångfald!

17 How precious to me
are your thoughts, God!
How vast is the sum of them!

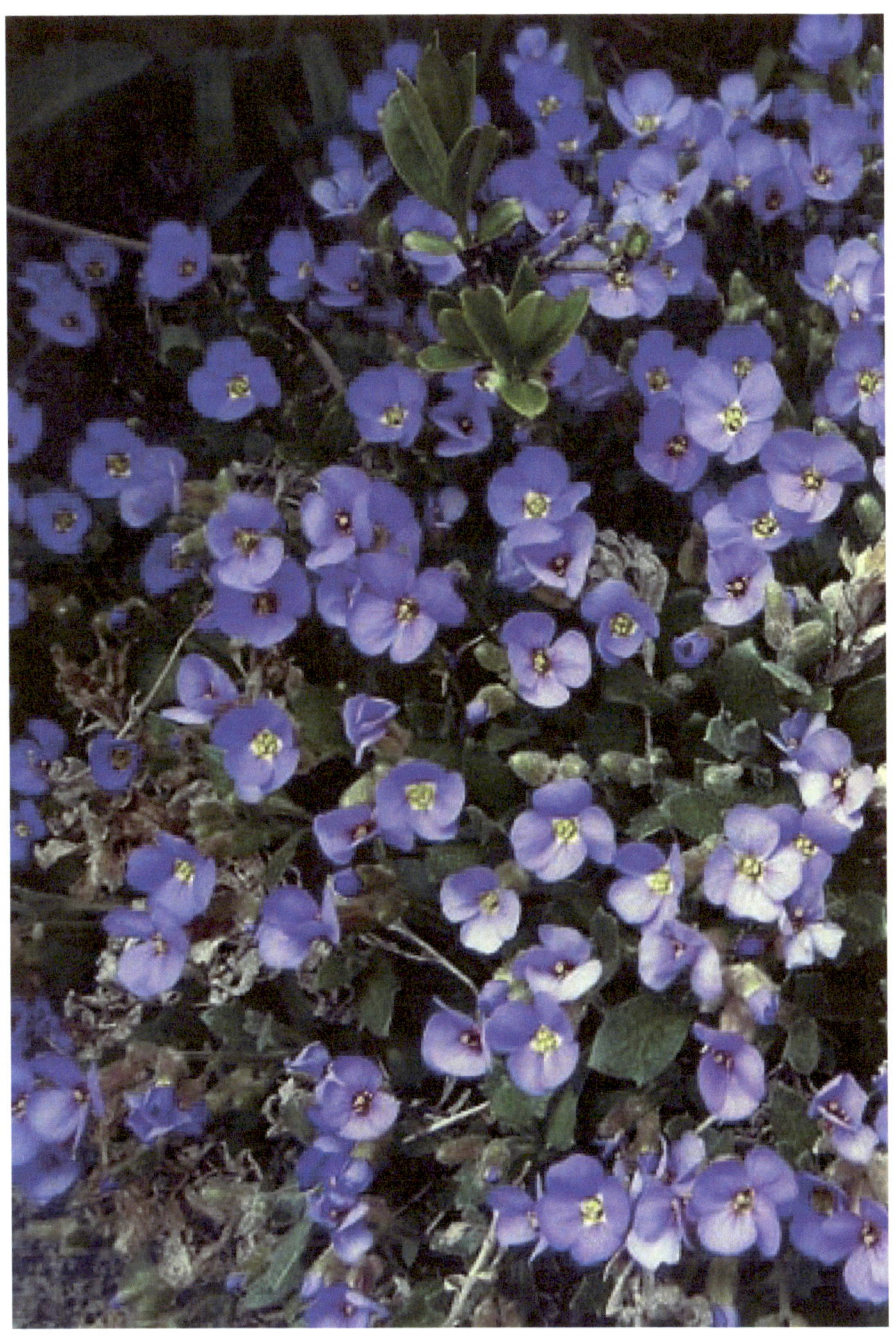

18 Skulle jag räkna dem,
så vore de flera än sanden;
när jag uppvaknade,
vore jag ännu hos dig.

18 Were I to count them,
they would outnumber
the grains of sand—
when I awake,
I am still with you.

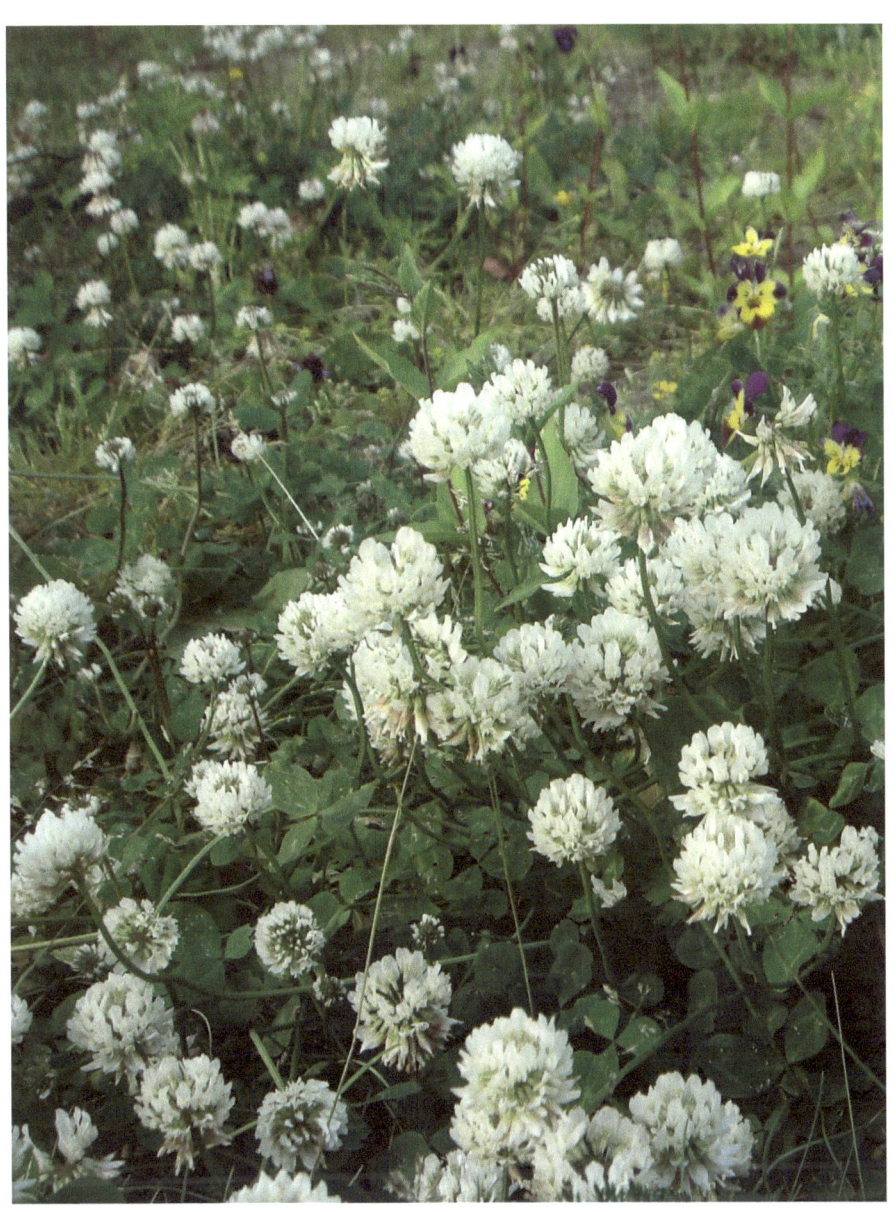

23 Utrannsaka mig, Gud,
och känn mitt hjärta;
pröva mig
och känn mina tankar.

23 Search me, God,
and know my heart;
test me
and know my anxious thoughts.

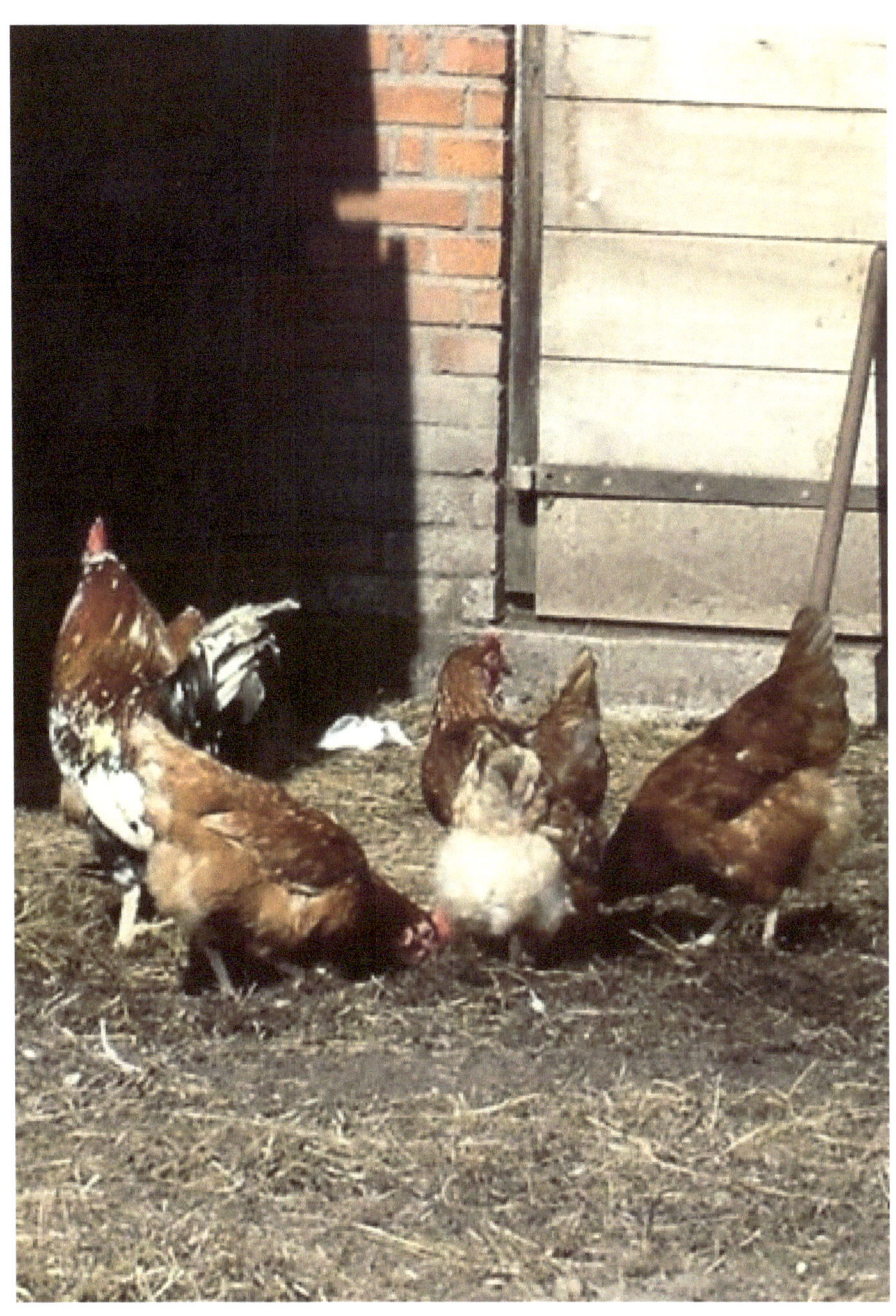

24 och se till,

om jag är stadd på en olycksväg,

och led mig på den eviga vägen.

24 See if there is any

offensive way in me,

and lead me in

the way everlasting.

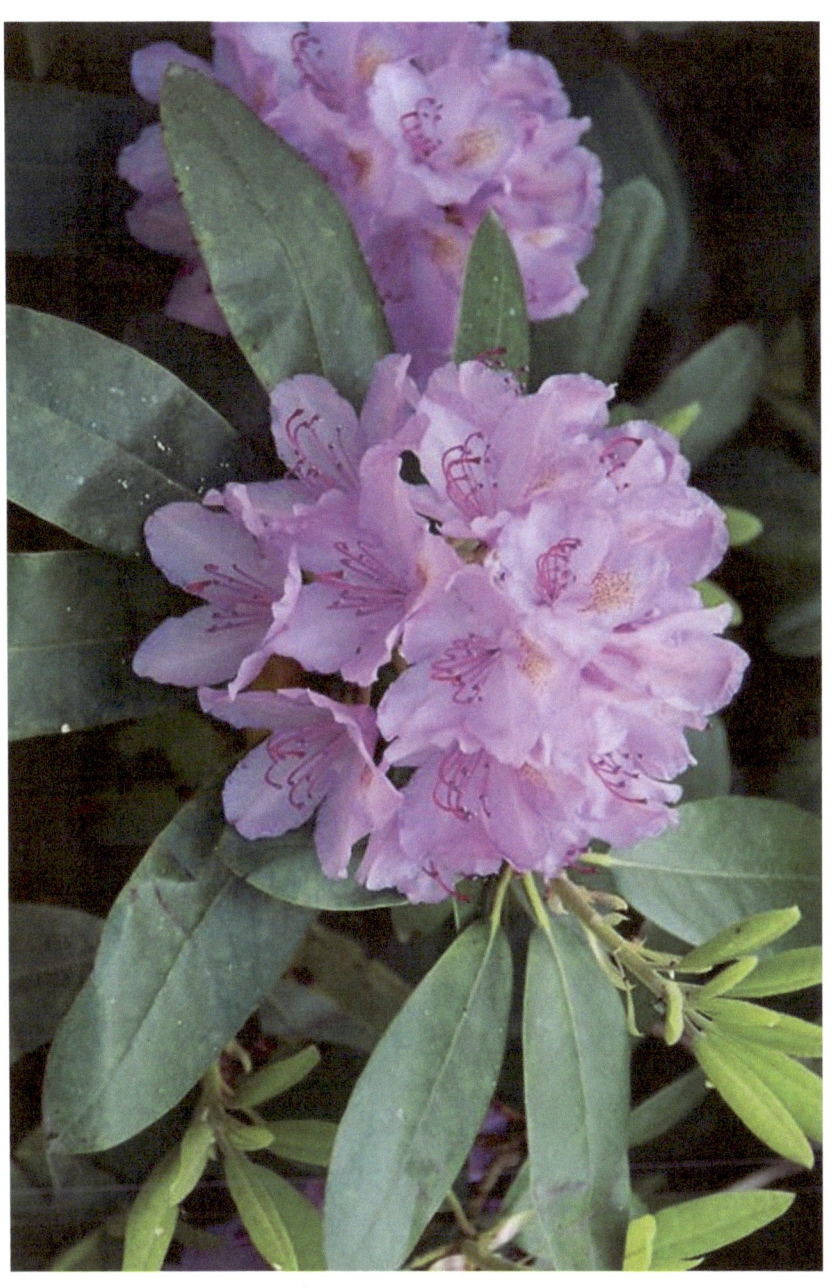

och se till,

om jag är stadd på en olycksväg,

See if there is any

offensive way in me,

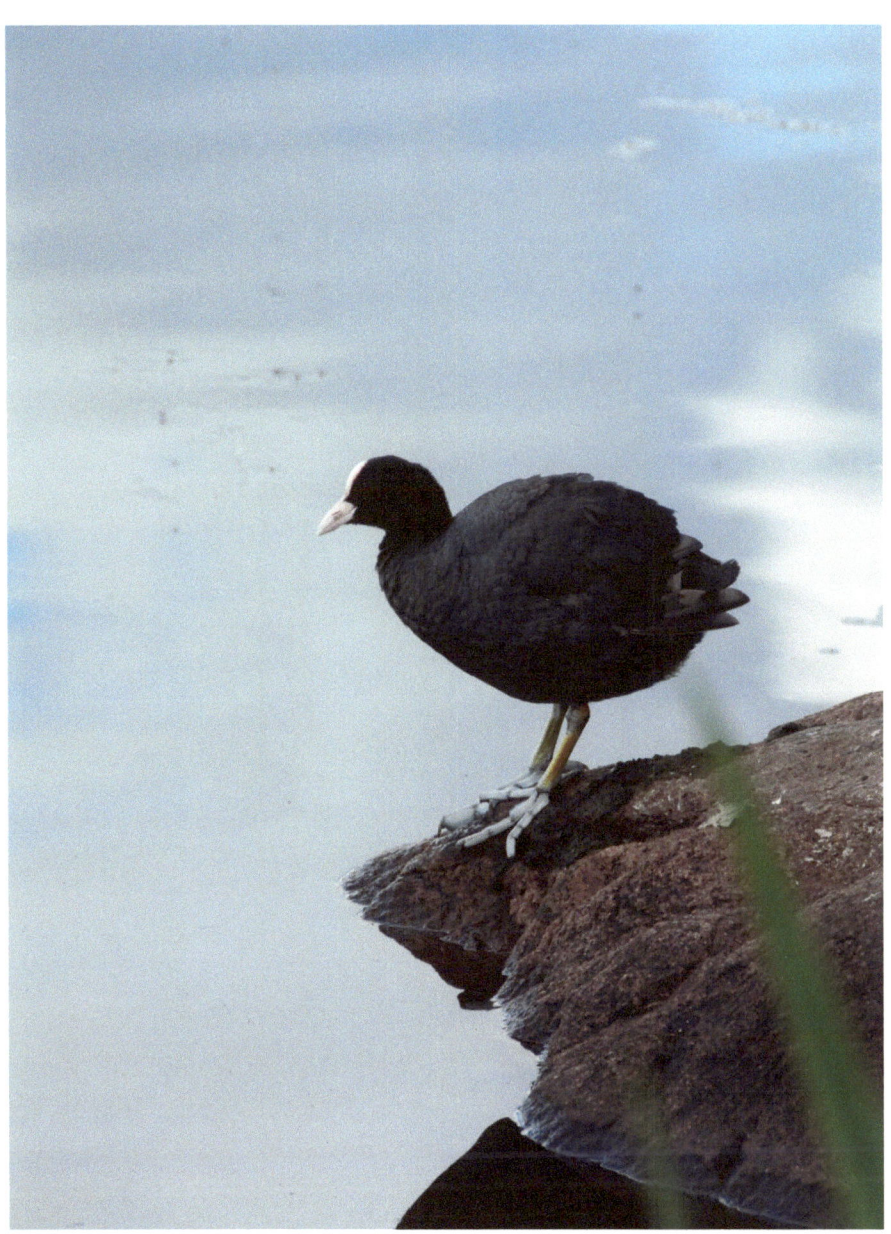

och led mig på den eviga vägen.

and lead me in

the way everlasting.

www.ingramcontent.com/pod-product-compliance
Lightning Source LLC
Chambersburg PA
CBHW041115180526
45172CB00001B/259